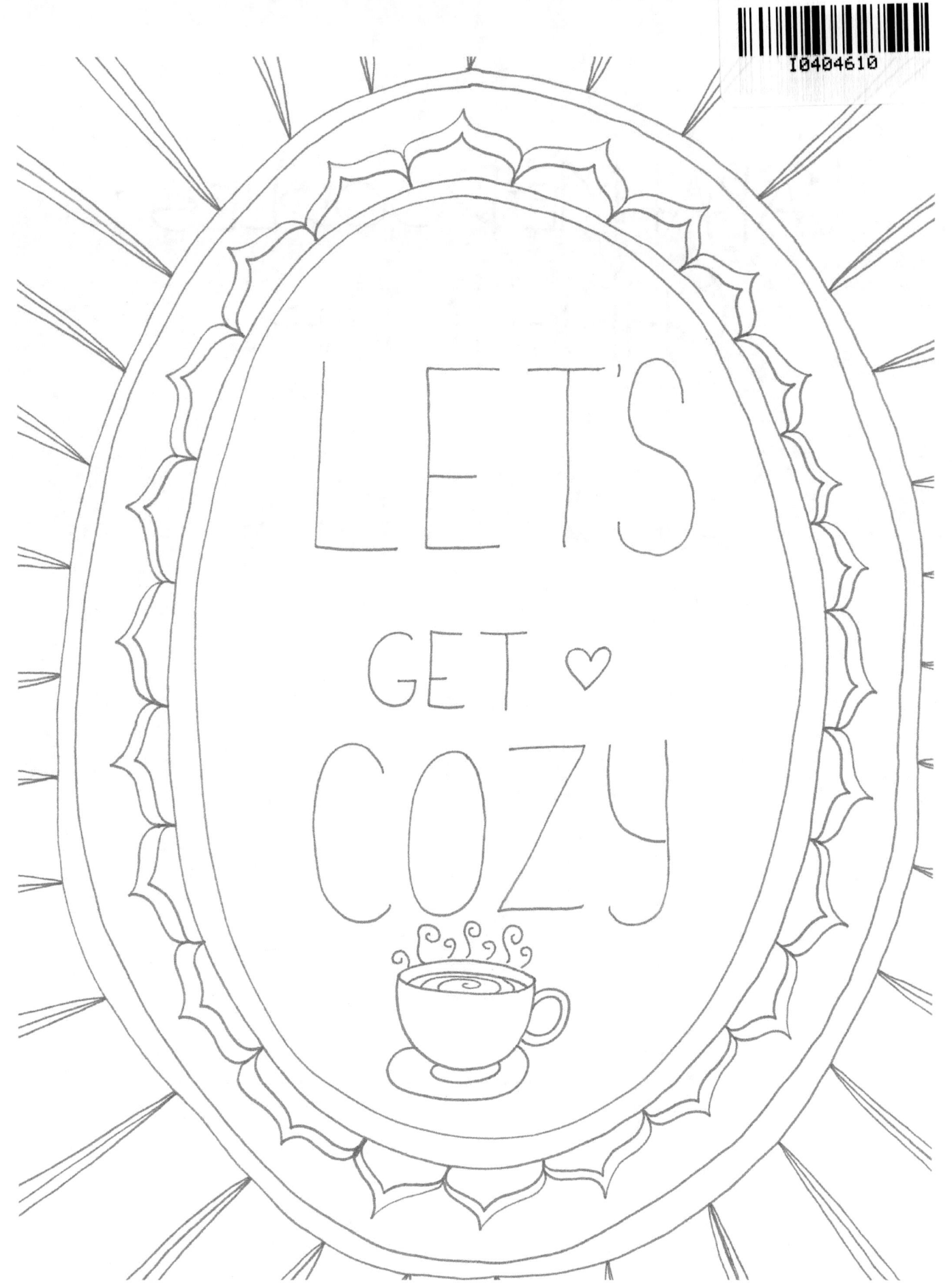

SarahMeDoodles Christmas

COLORED BY: _____

DATE: _____

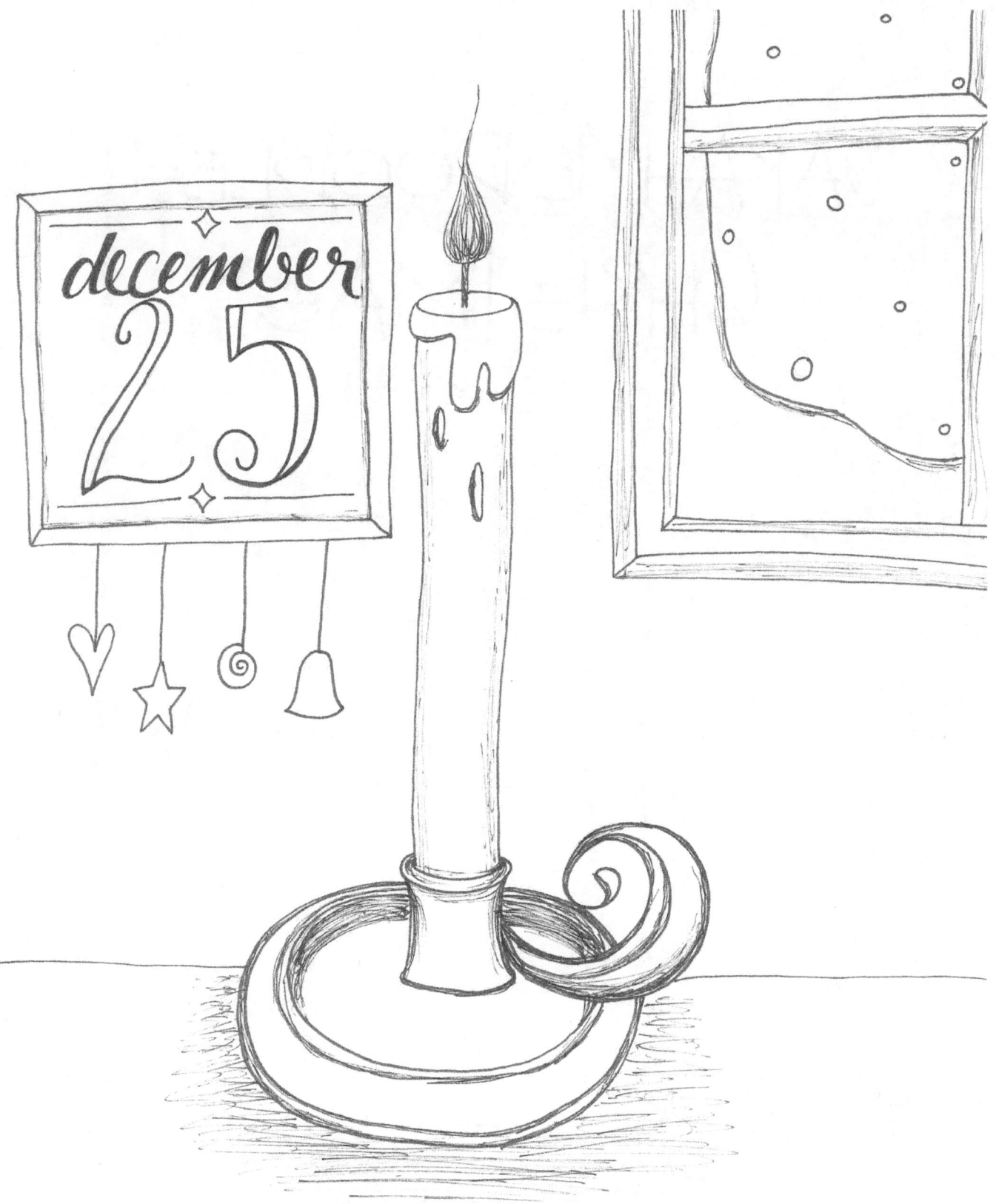

SarahMeDoodles Christmas

Colored by: _____

Date: _____

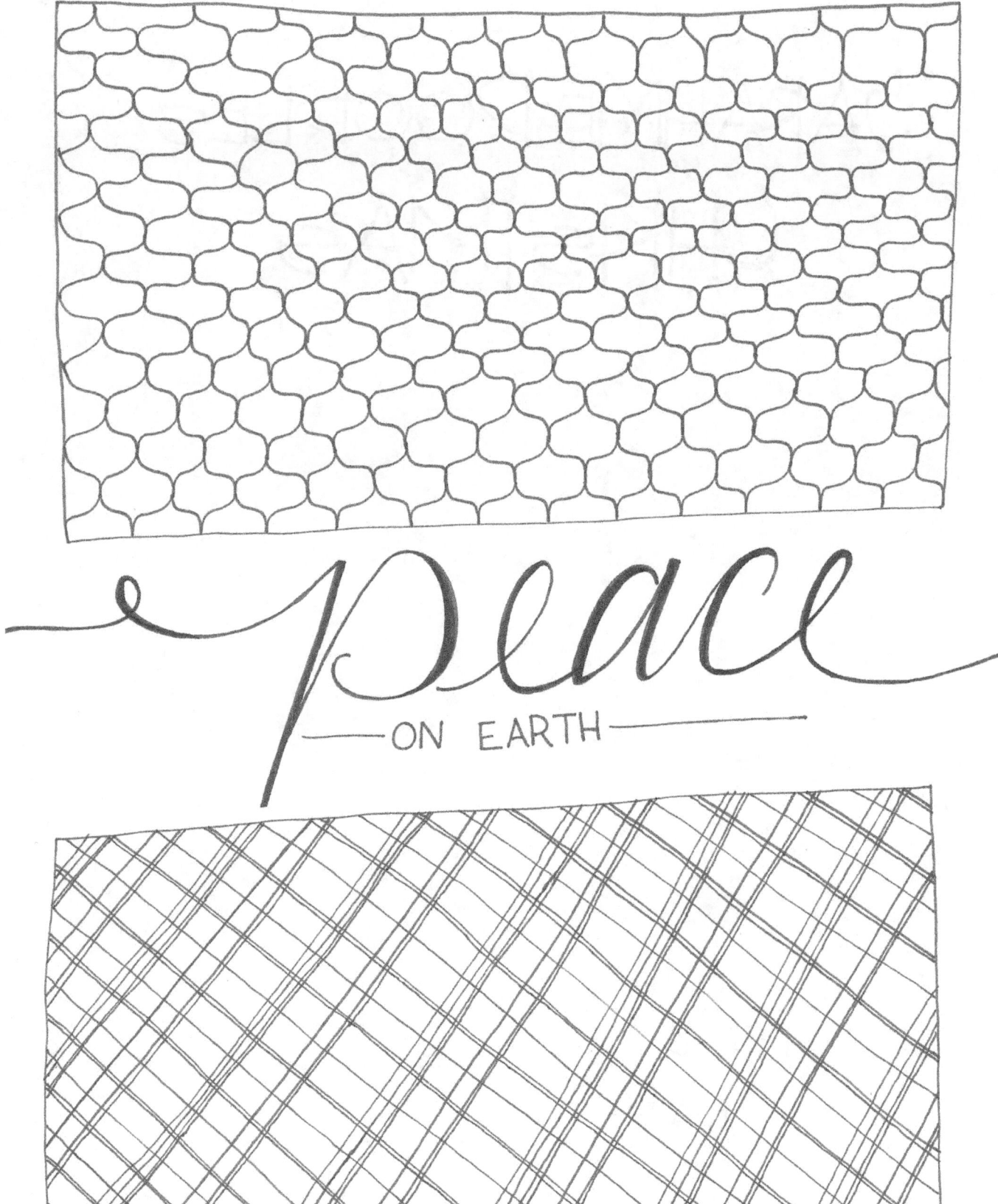

SarahMeDoodles Christmas

Colored by: _____

Date: _____

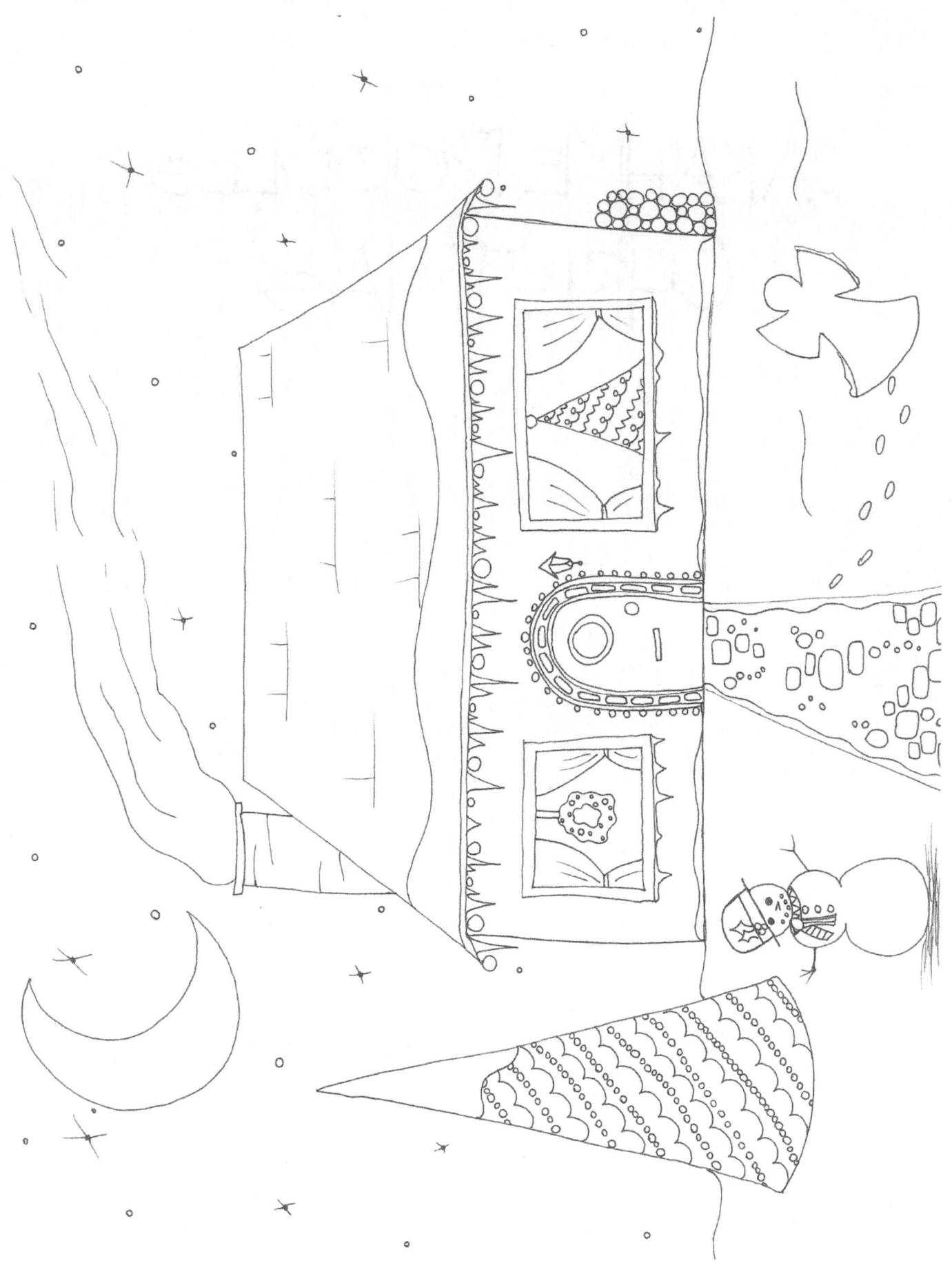

SarahMeDoodles Christmas

Colored by: _____

Date: _____

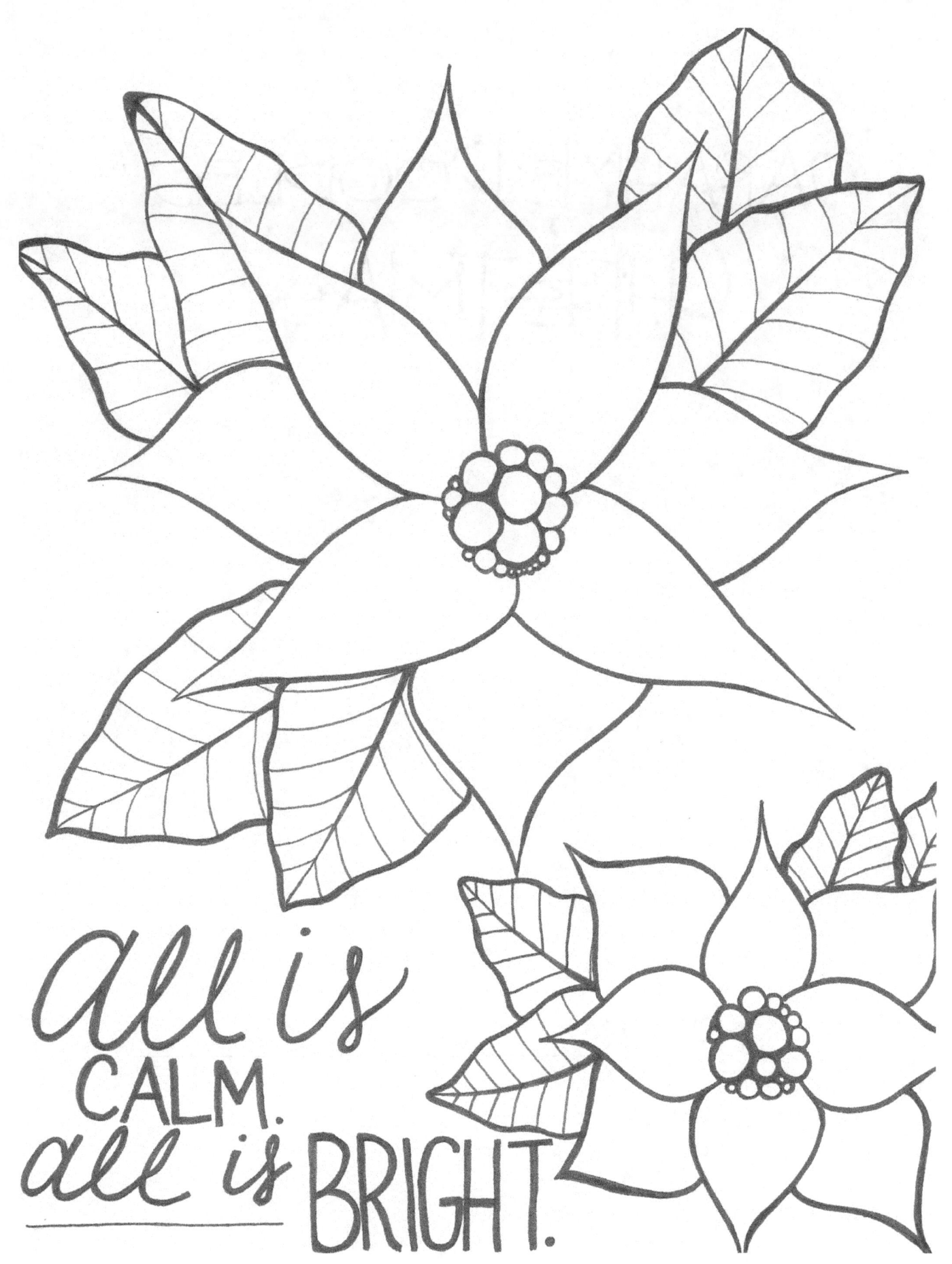

SarahMeDoodles Christmas

Colored by: _____

Date: _____

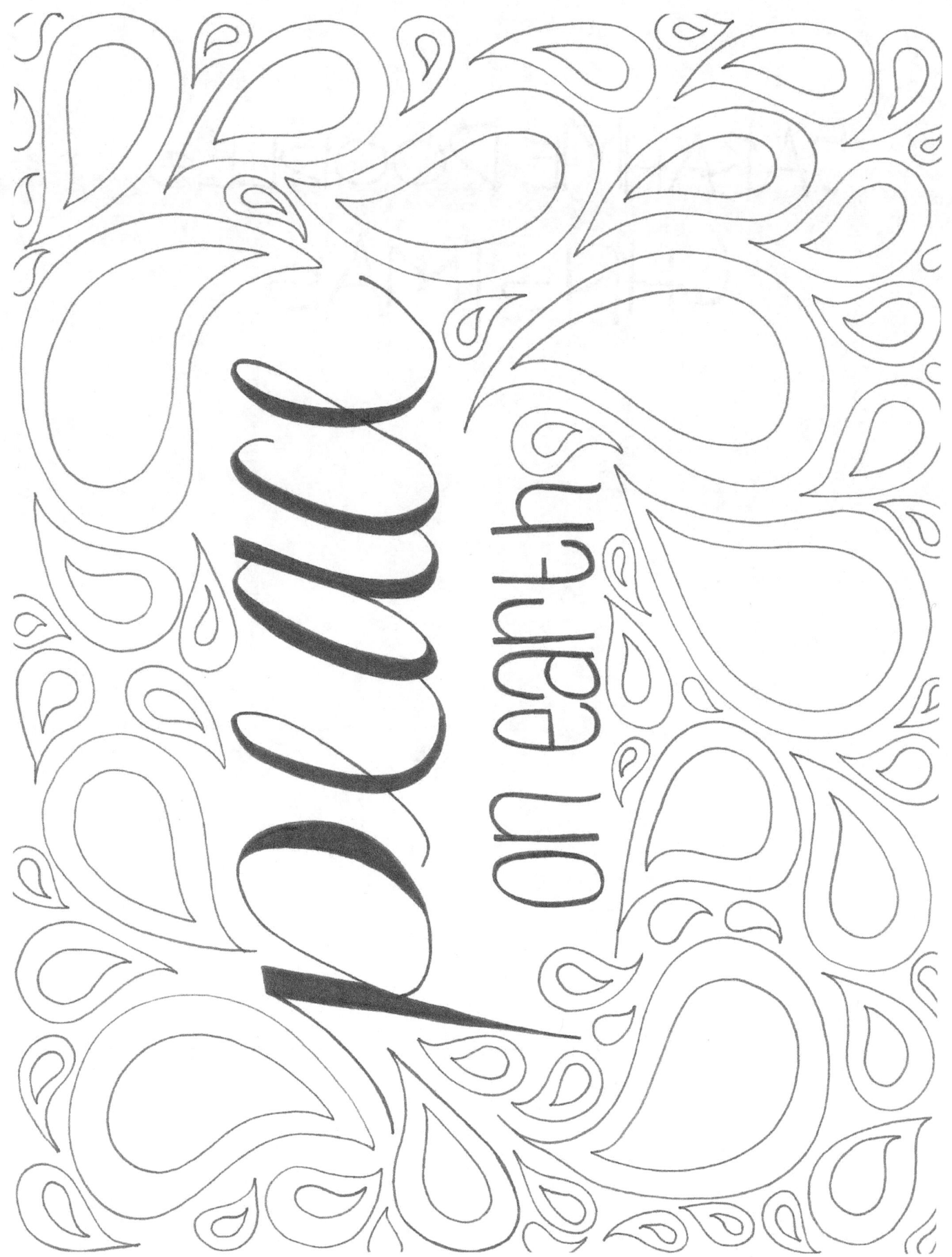

SarahMeDoodles Christmas

Colored by: _____

Date: _____

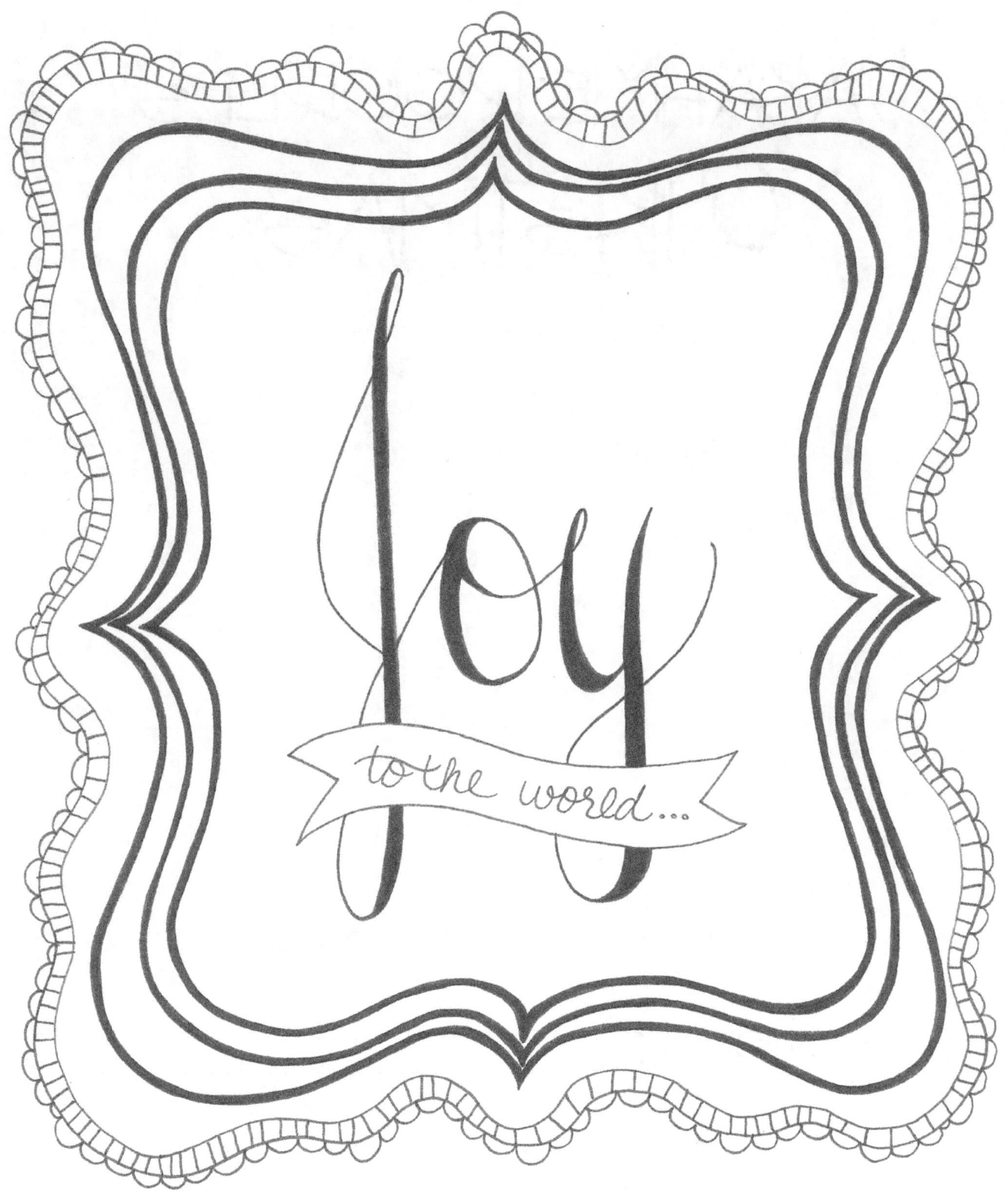

SarahMeDoodles Christmas

Colored by: _____

Date: _____

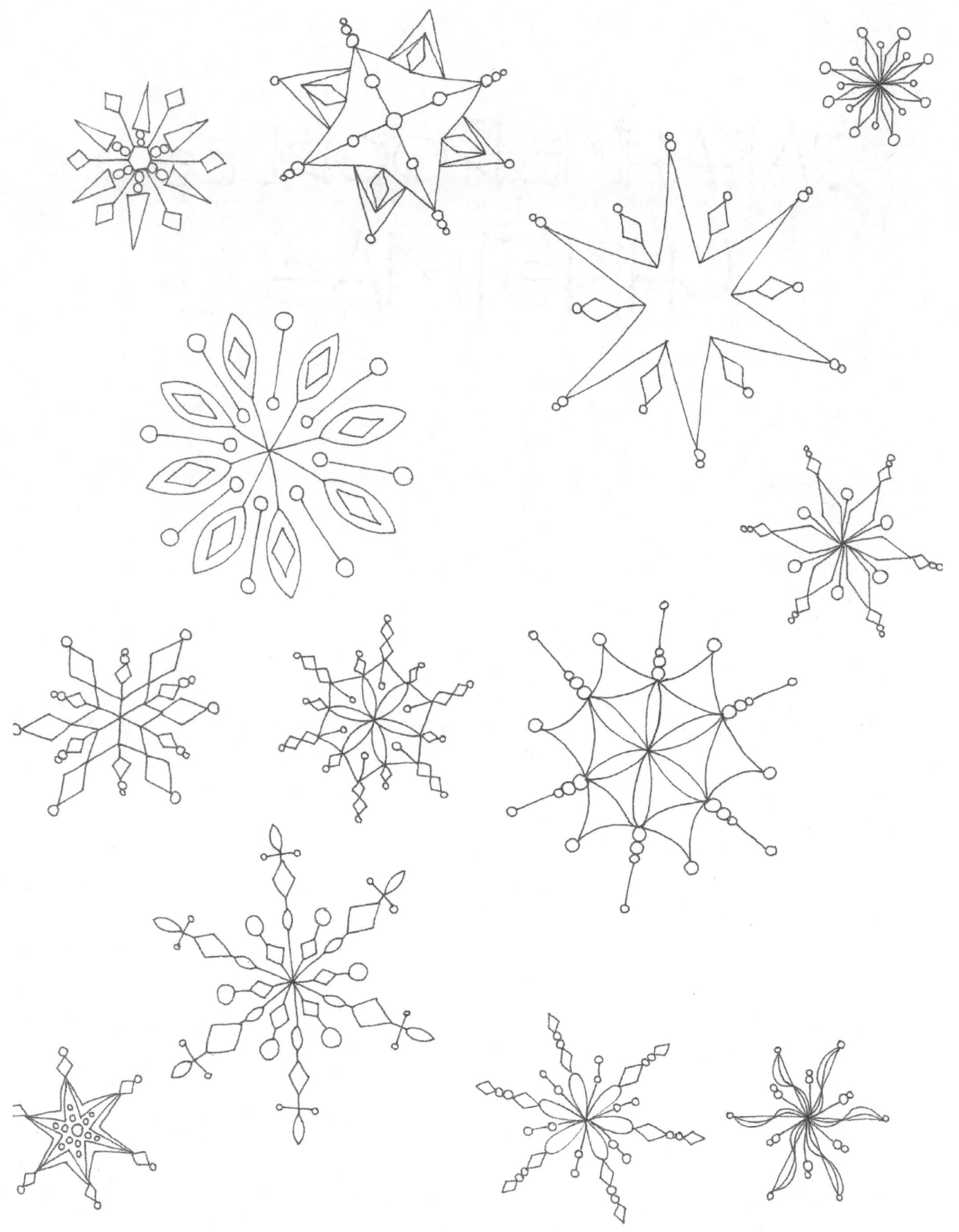

SarahMeDoodles Christmas

Colored by: _____

Date: _____

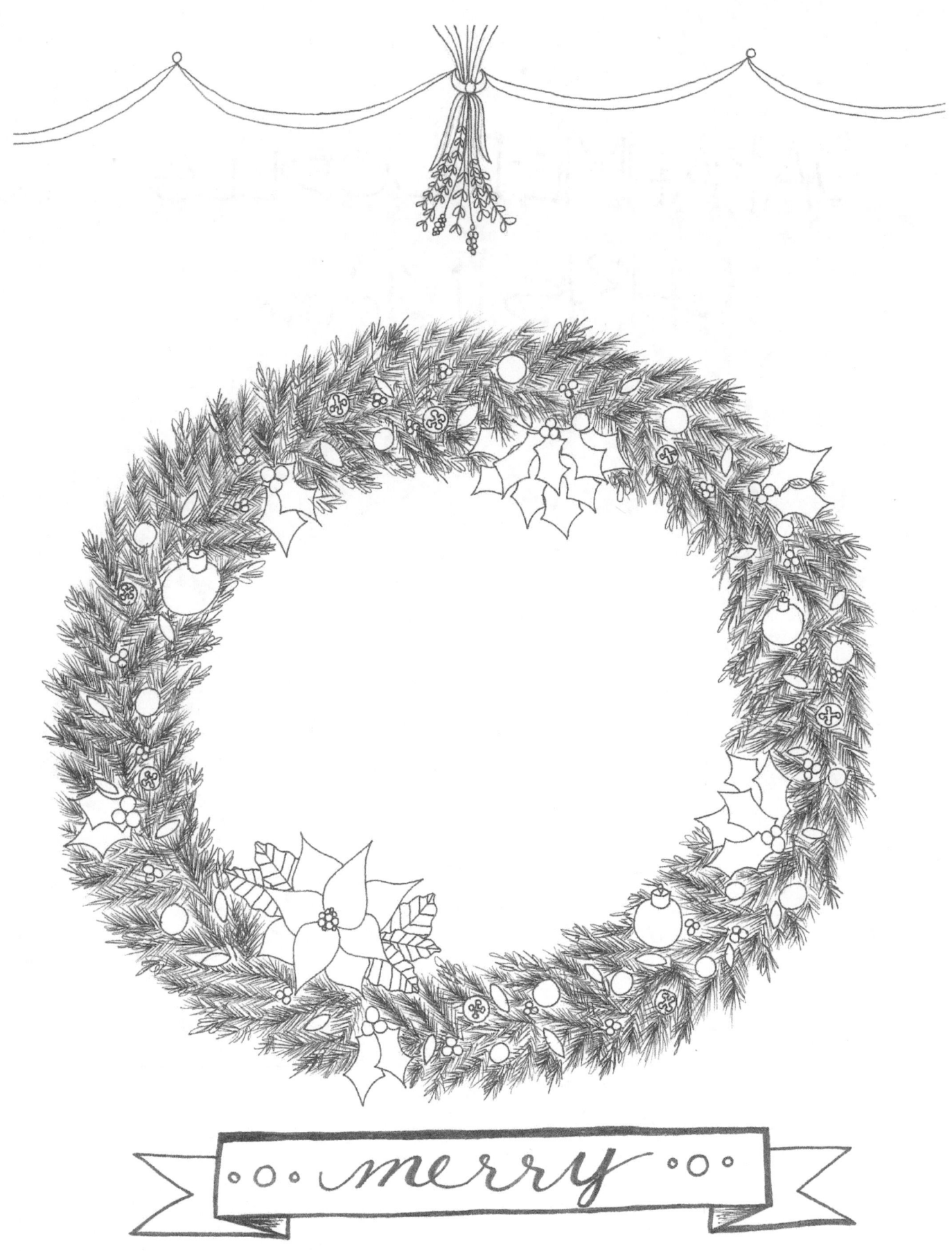

SarahMeDoodles Christmas

Colored by: _____

Date: _____

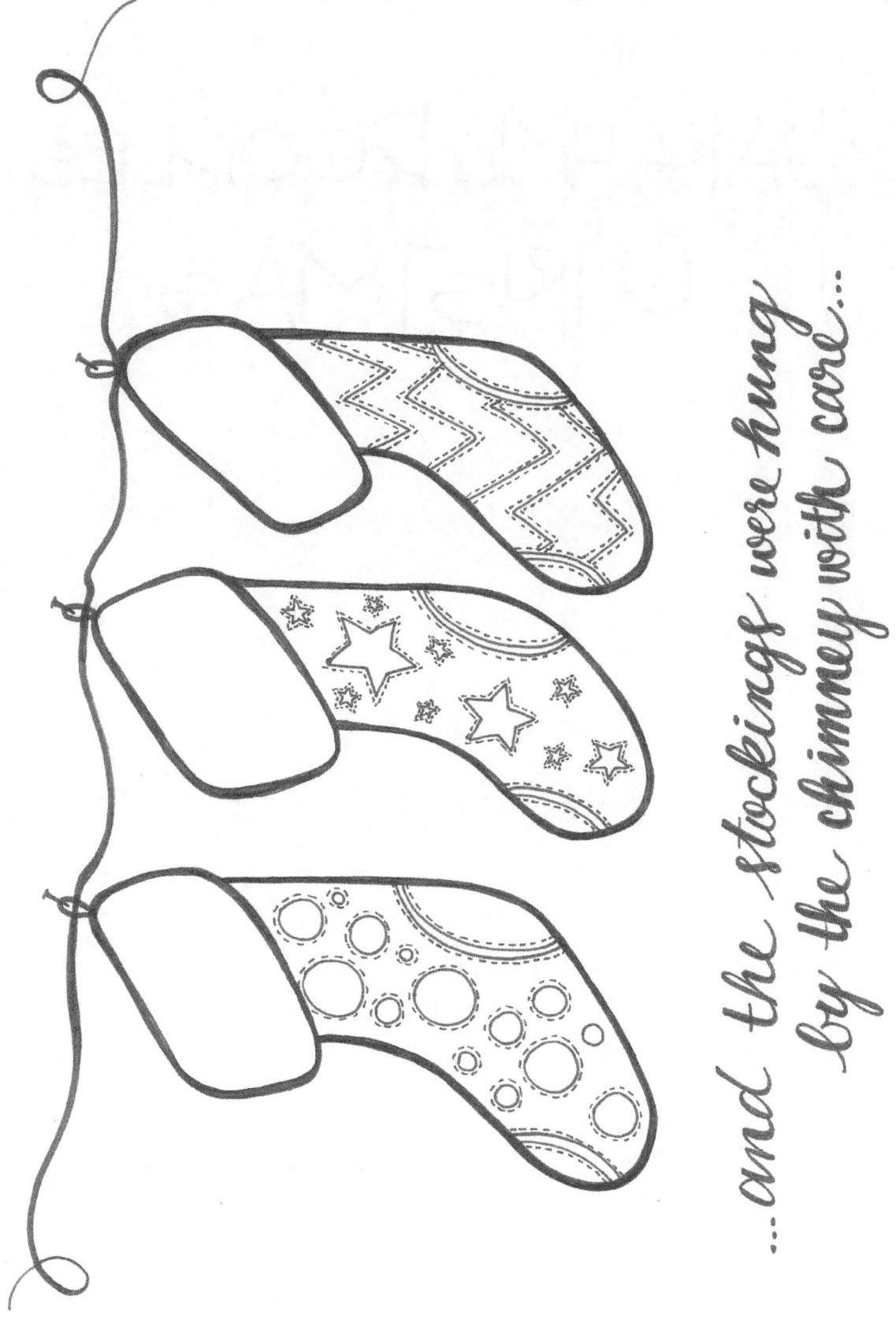

SarahMeDoodles Christmas

Colored by: _____

Date: _____

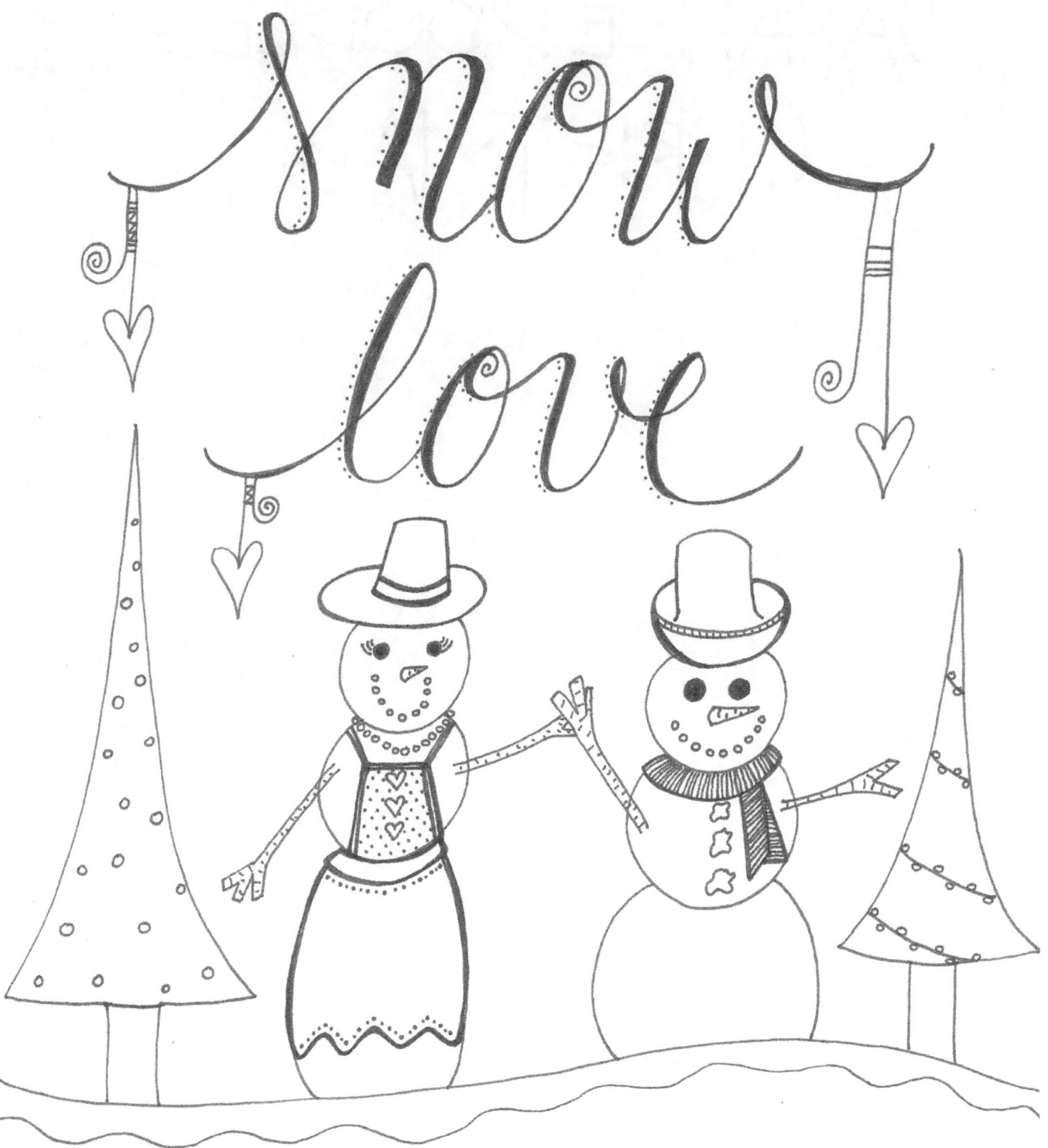

SarahMeDoodles Christmas

Colored by: _____

Date: _____

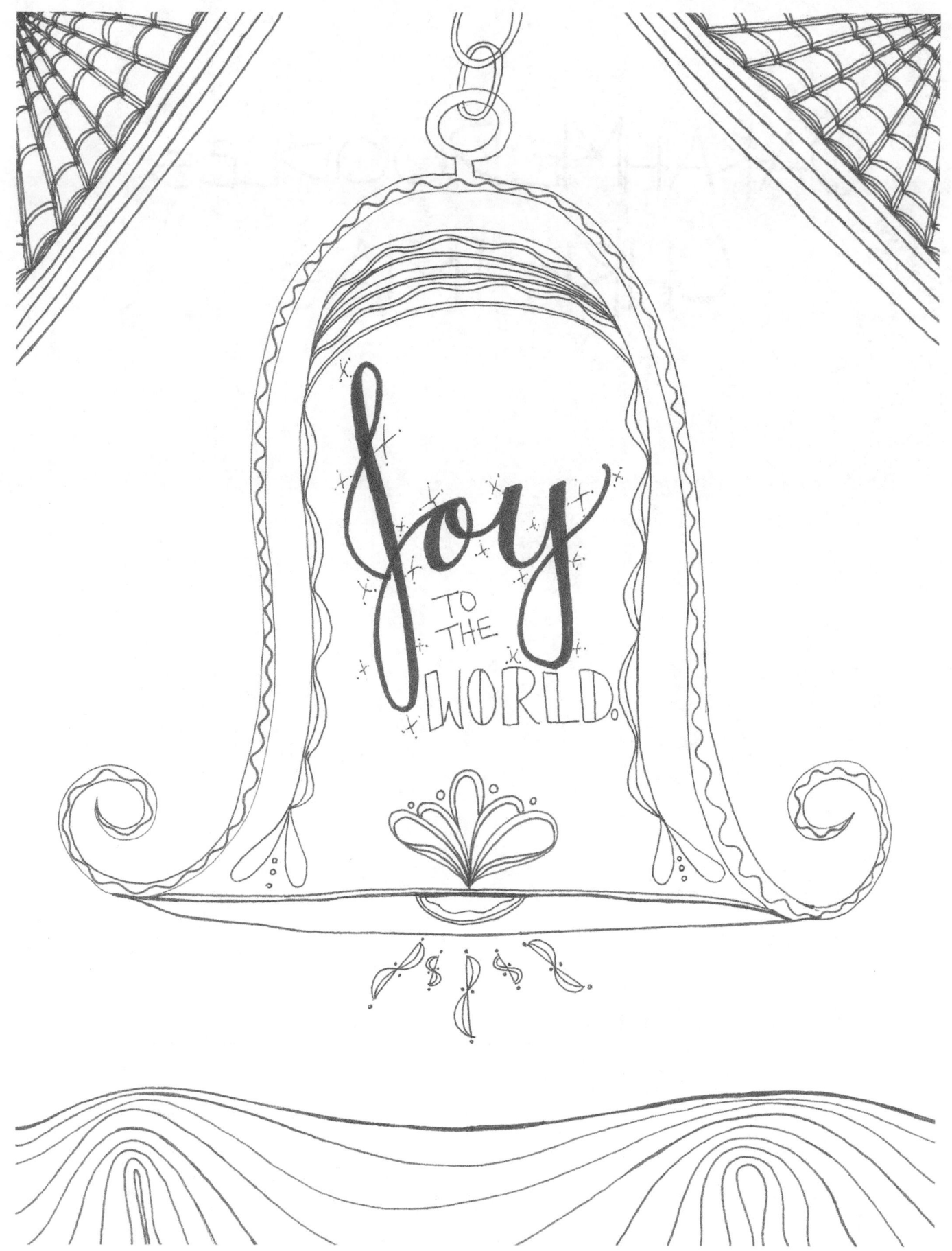

SarahMeDoodles Christmas

Colored by: _____

Date: _____

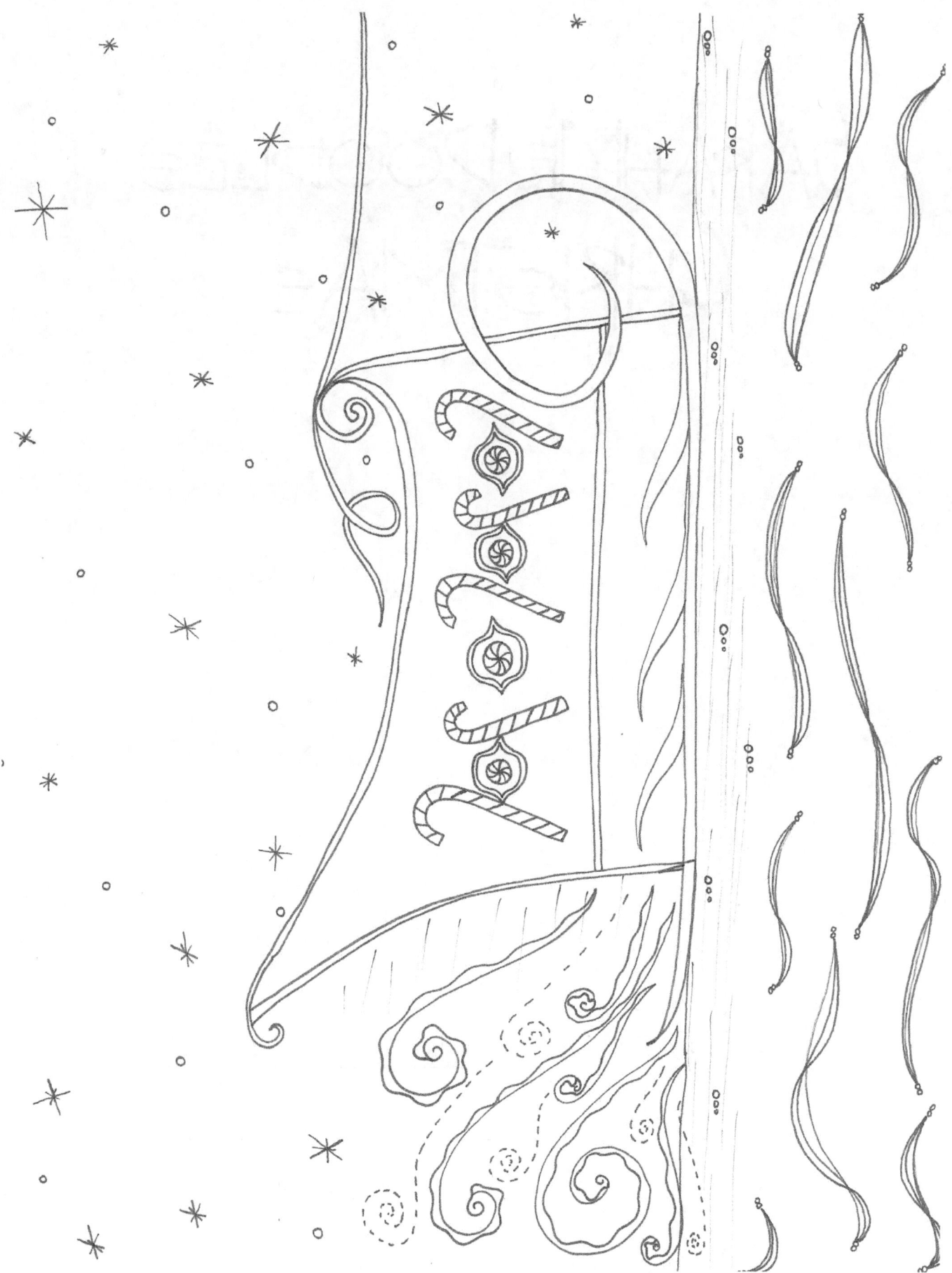

SarahMeDoodles Christmas

COLORED BY: _____

DATE: _____

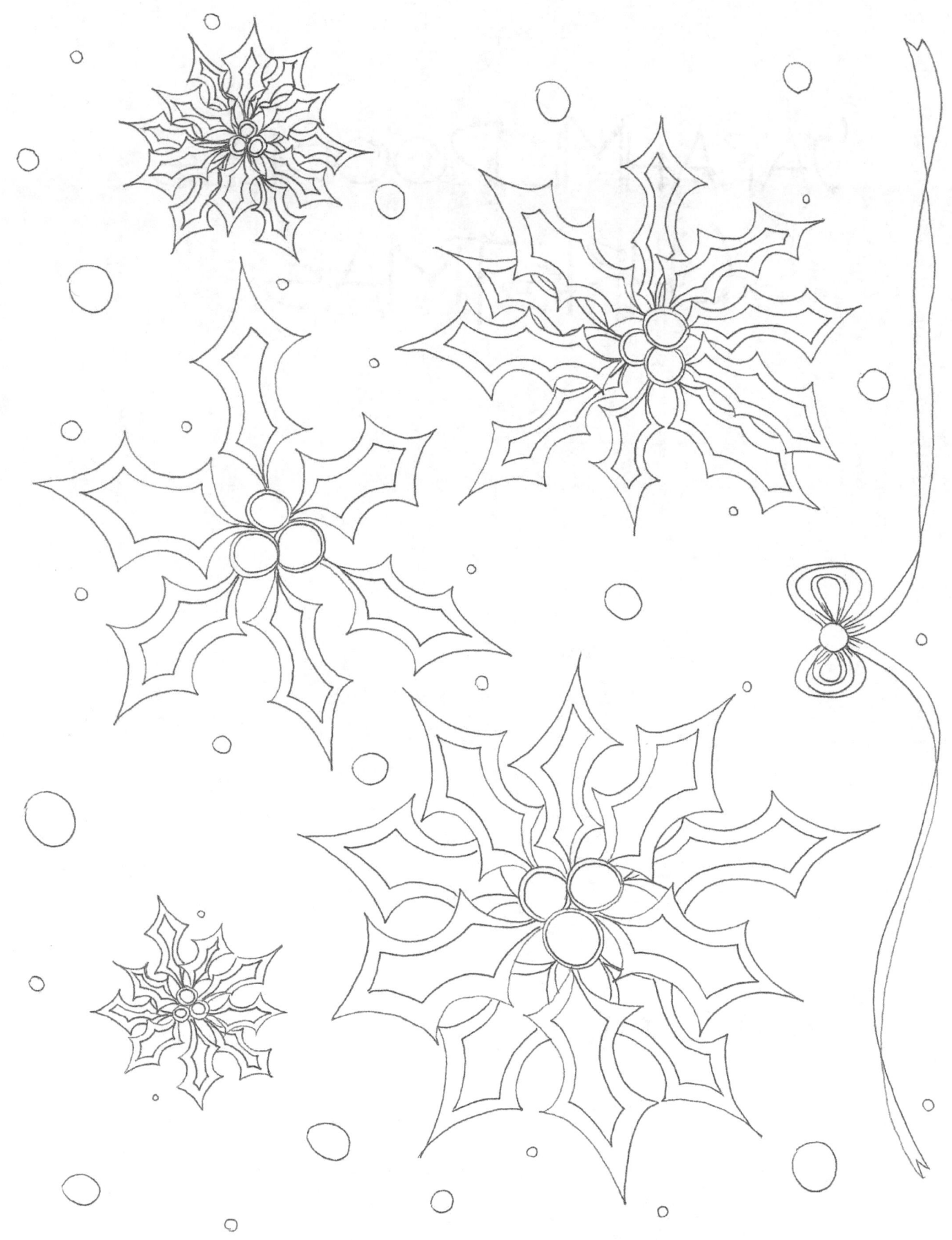

SarahMeDoodles Christmas

Colored by: _____

Date: _____

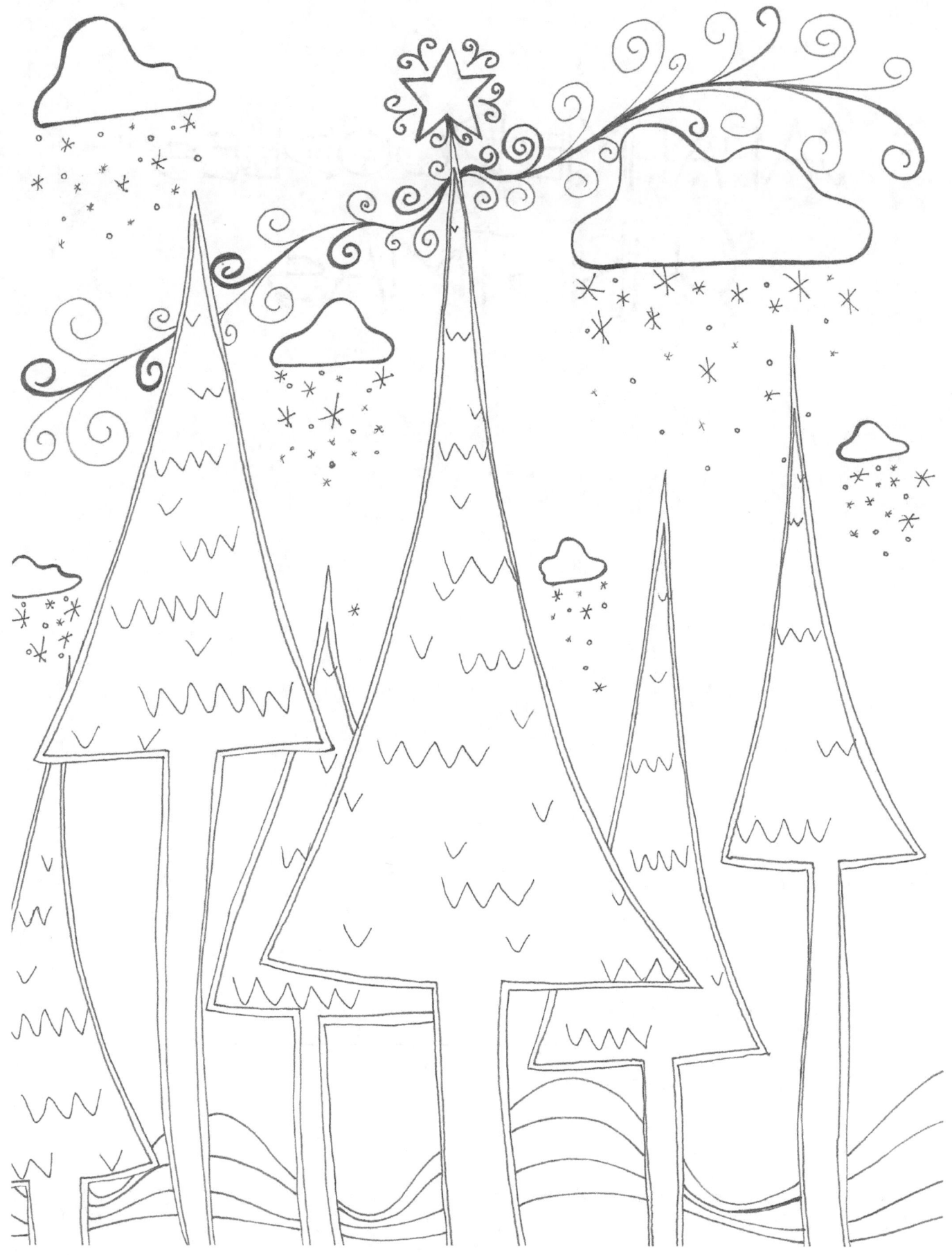

SarahMeDoodles Christmas

Colored by: _____

Date: _____

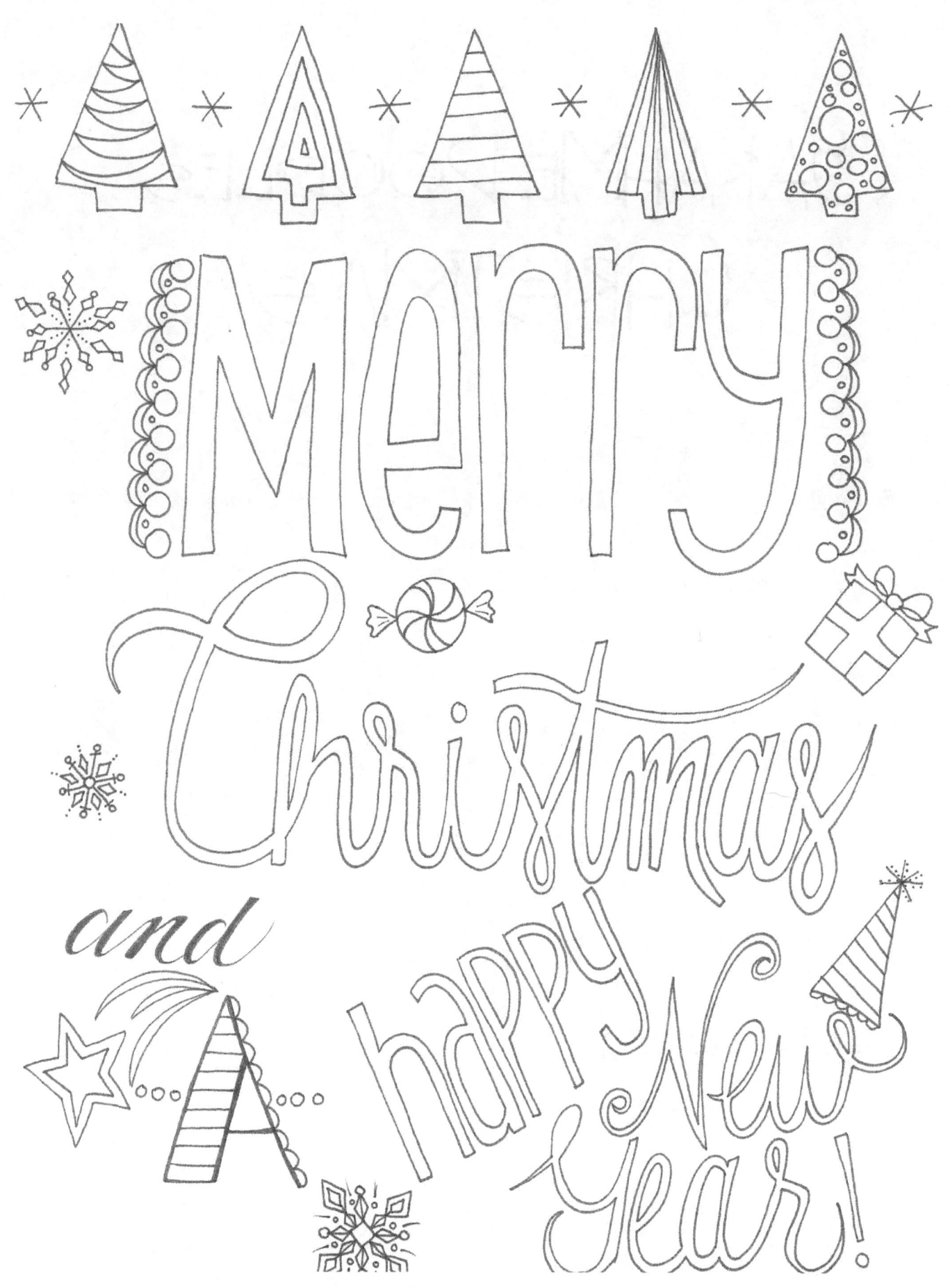

SarahMeDoodles Christmas

Colored by: _____

Date: _____

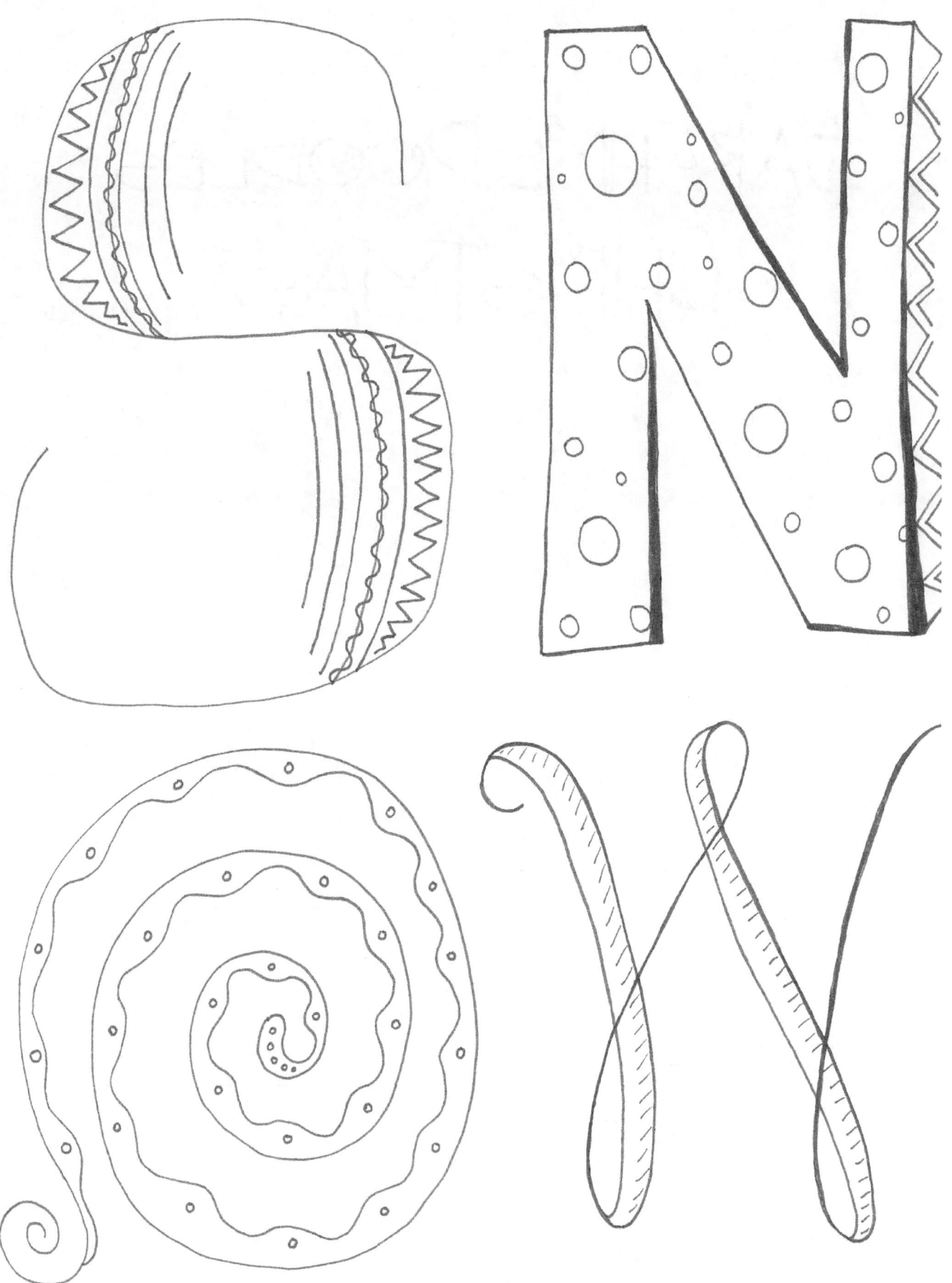

SarahMeDoodles Christmas

COLORED BY: _____

DATE: _____

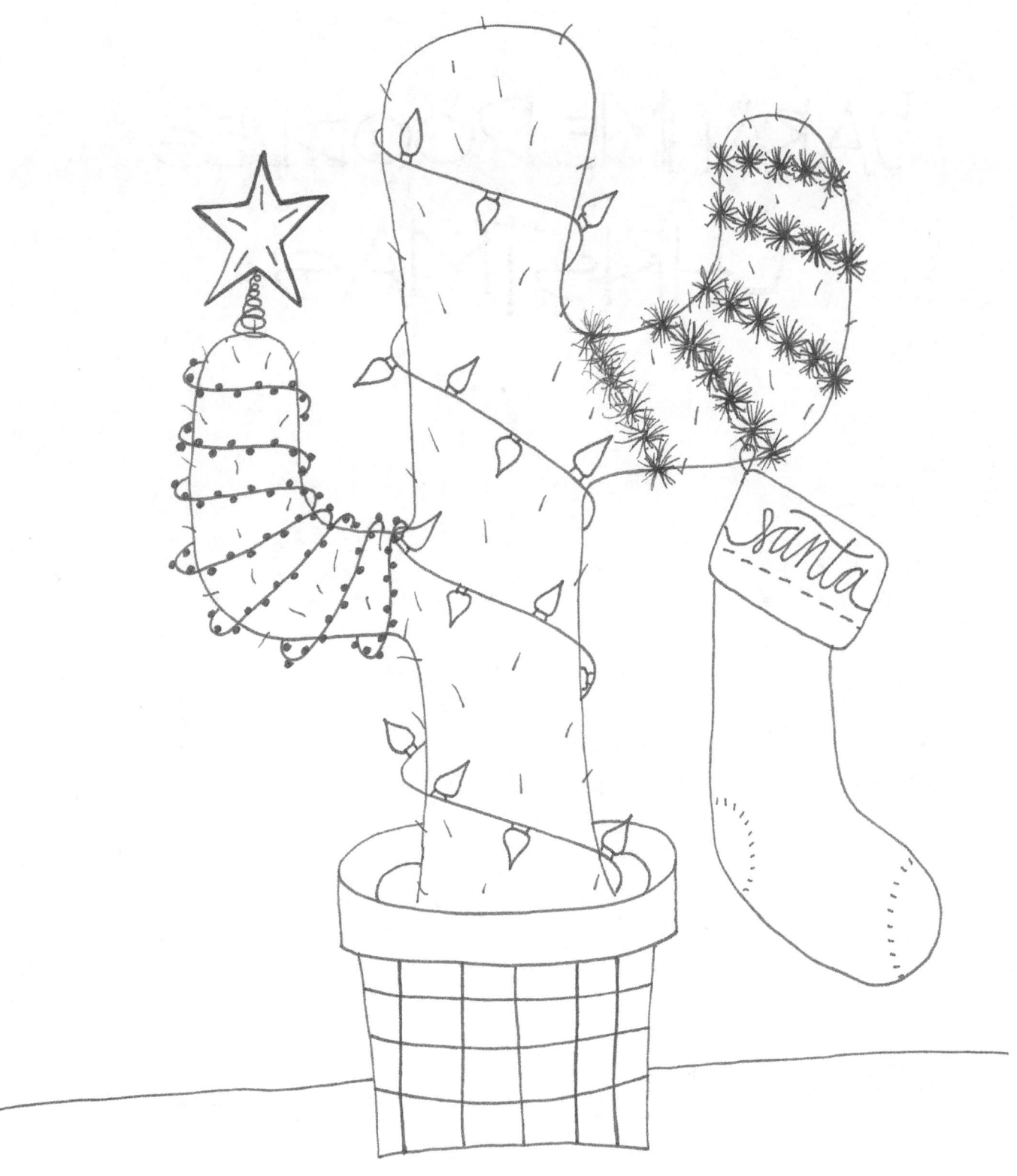

SarahMeDoodles Christmas

Colored by: _____

Date: _____

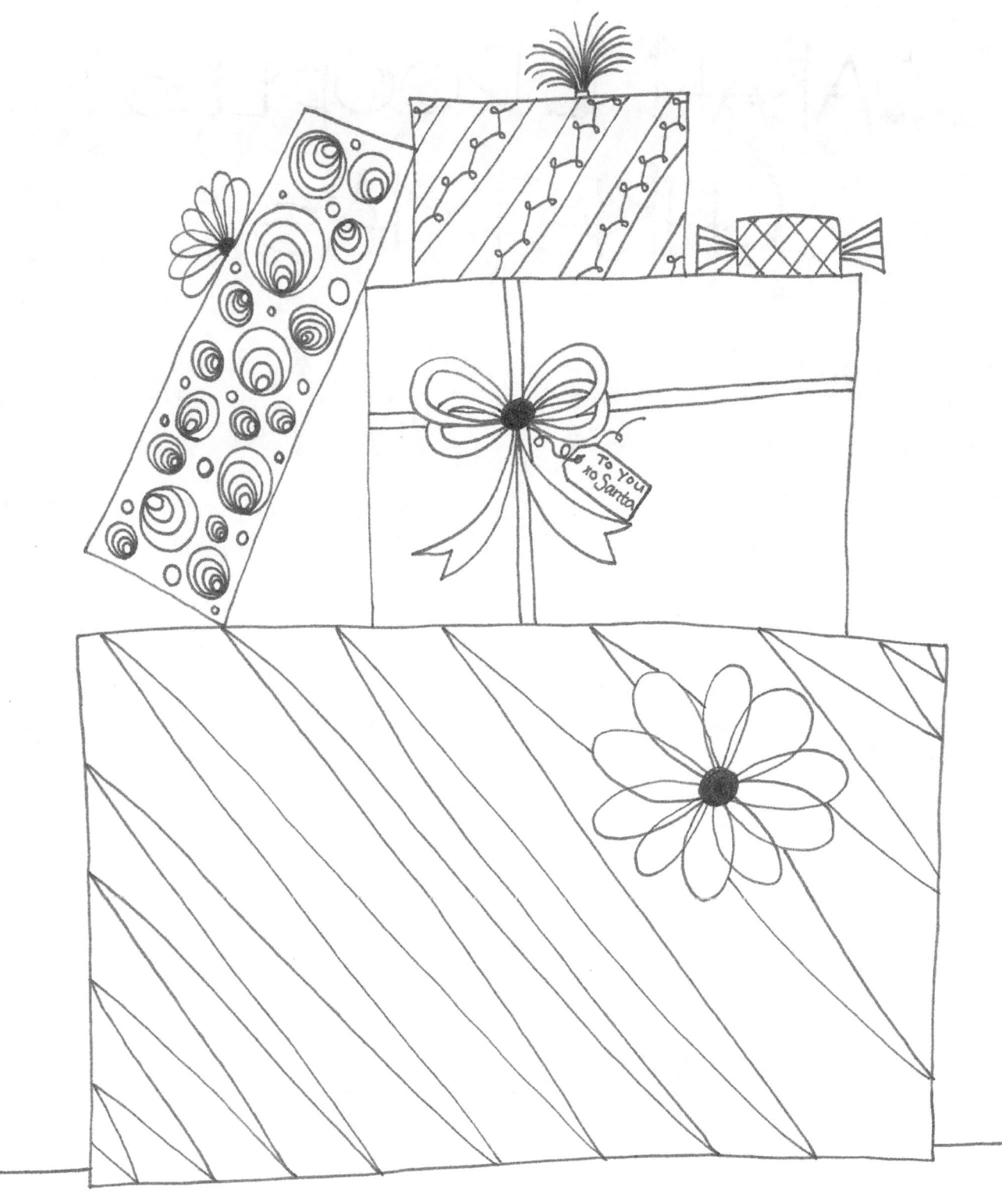

SarahMeDoodles Christmas

Colored by: _____

Date: _____

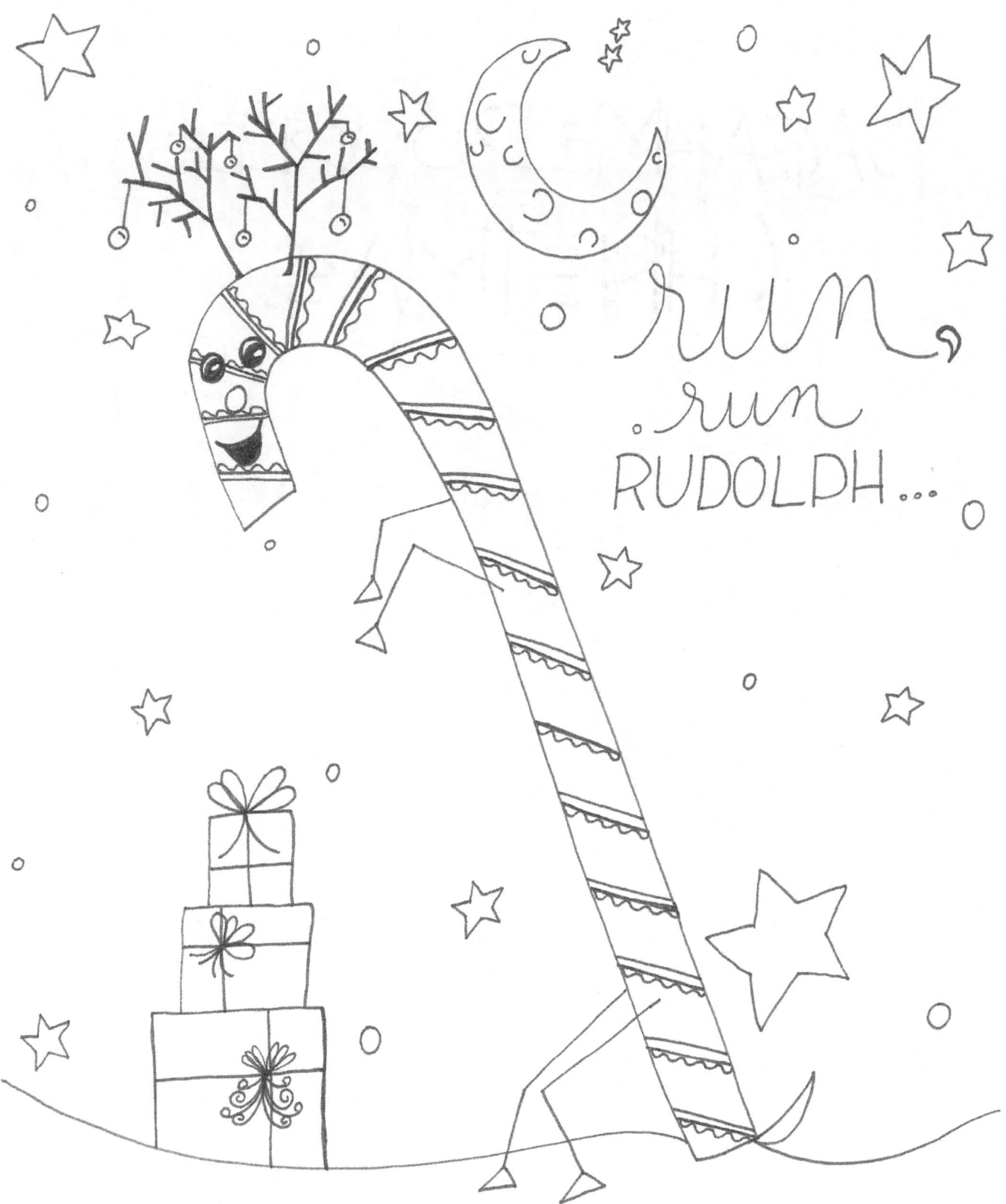

SarahMeDoodles Christmas

Colored by: _____

Date: _____

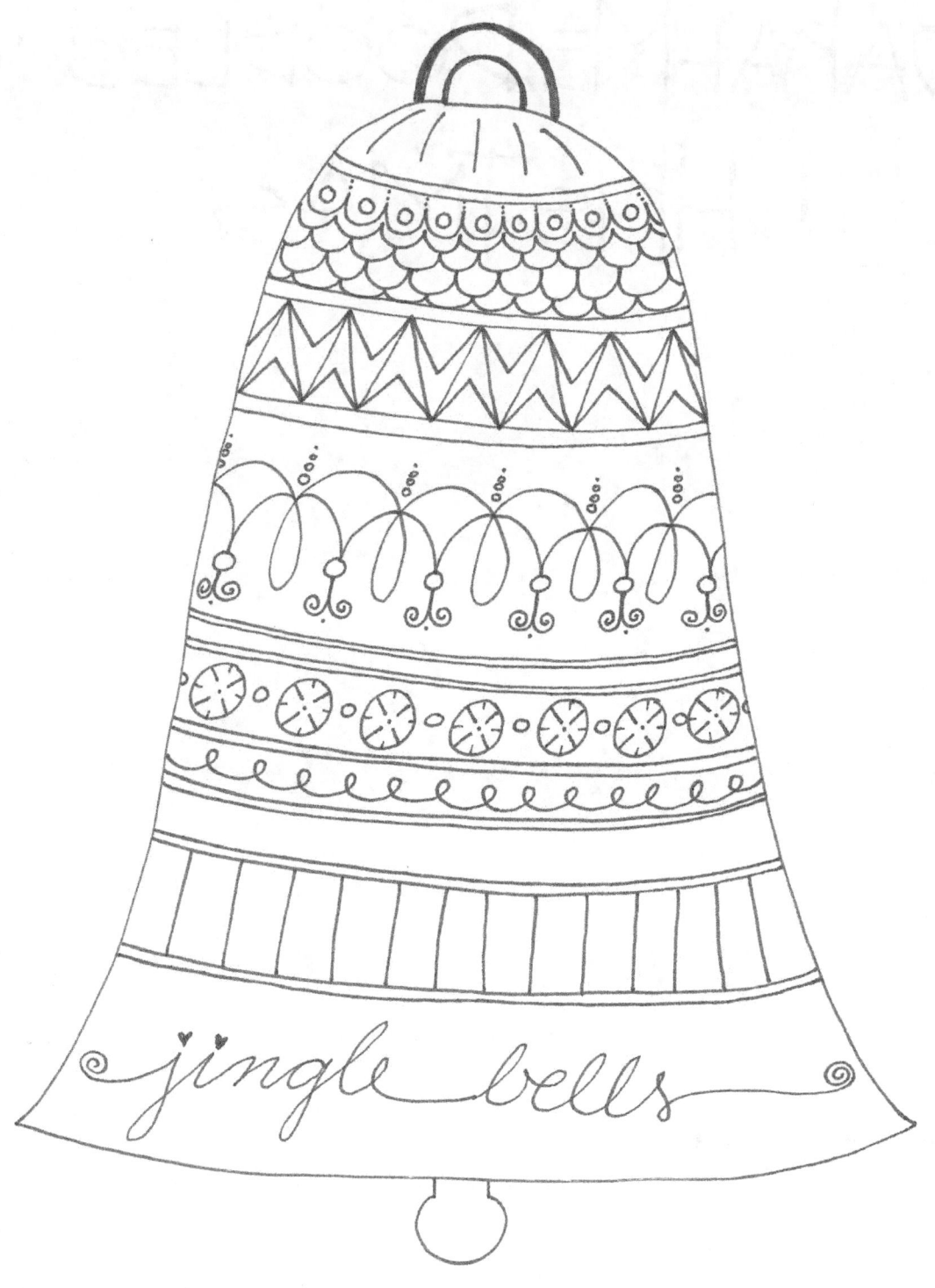

SarahMeDoodles Christmas

Colored by: _____

Date: _____

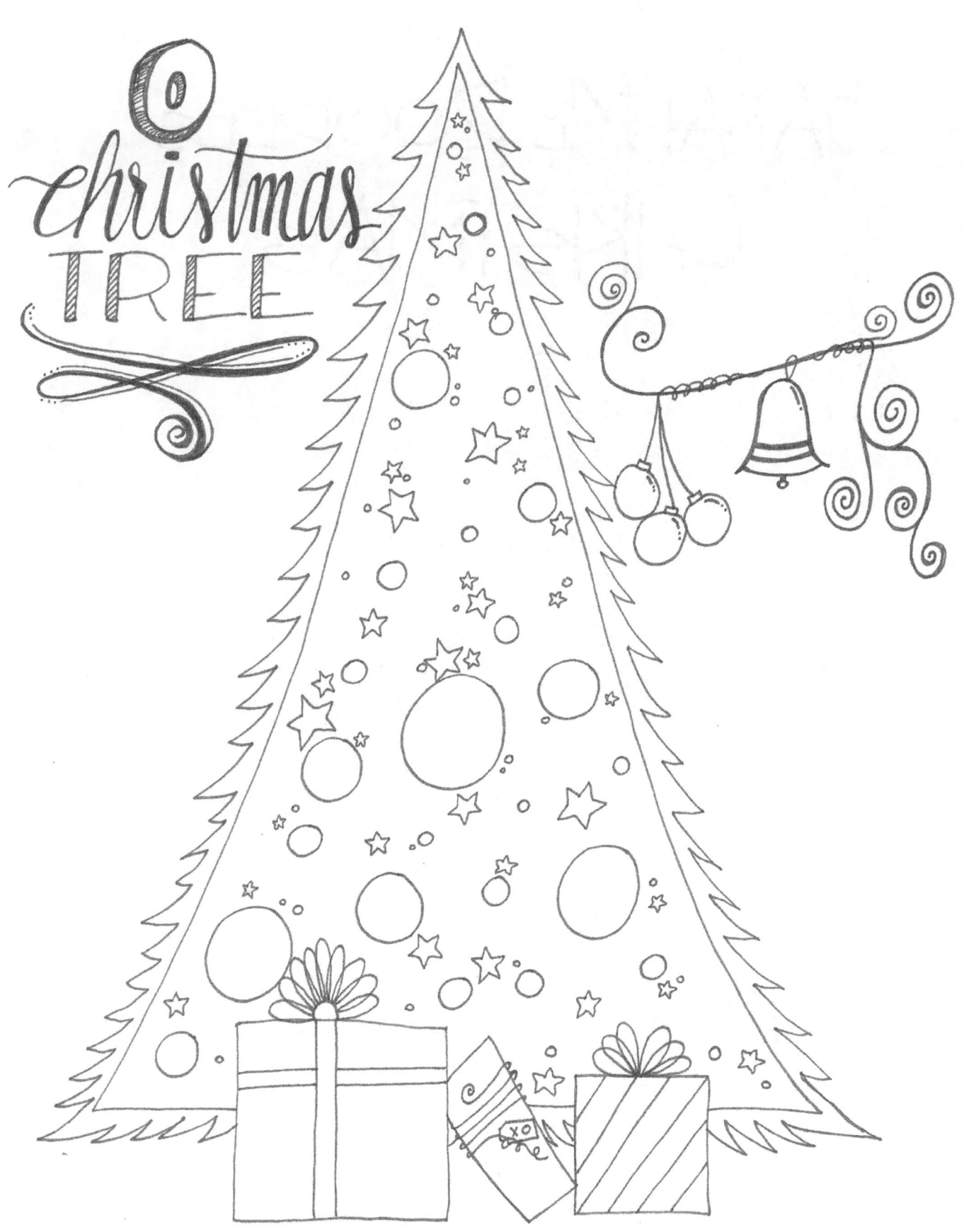

SarahMeDoodles Christmas

Colored by: _____

Date: _____

Santa, BABY!!!

SarahMe Doodles Christmas

Colored by: _____

Date: _____

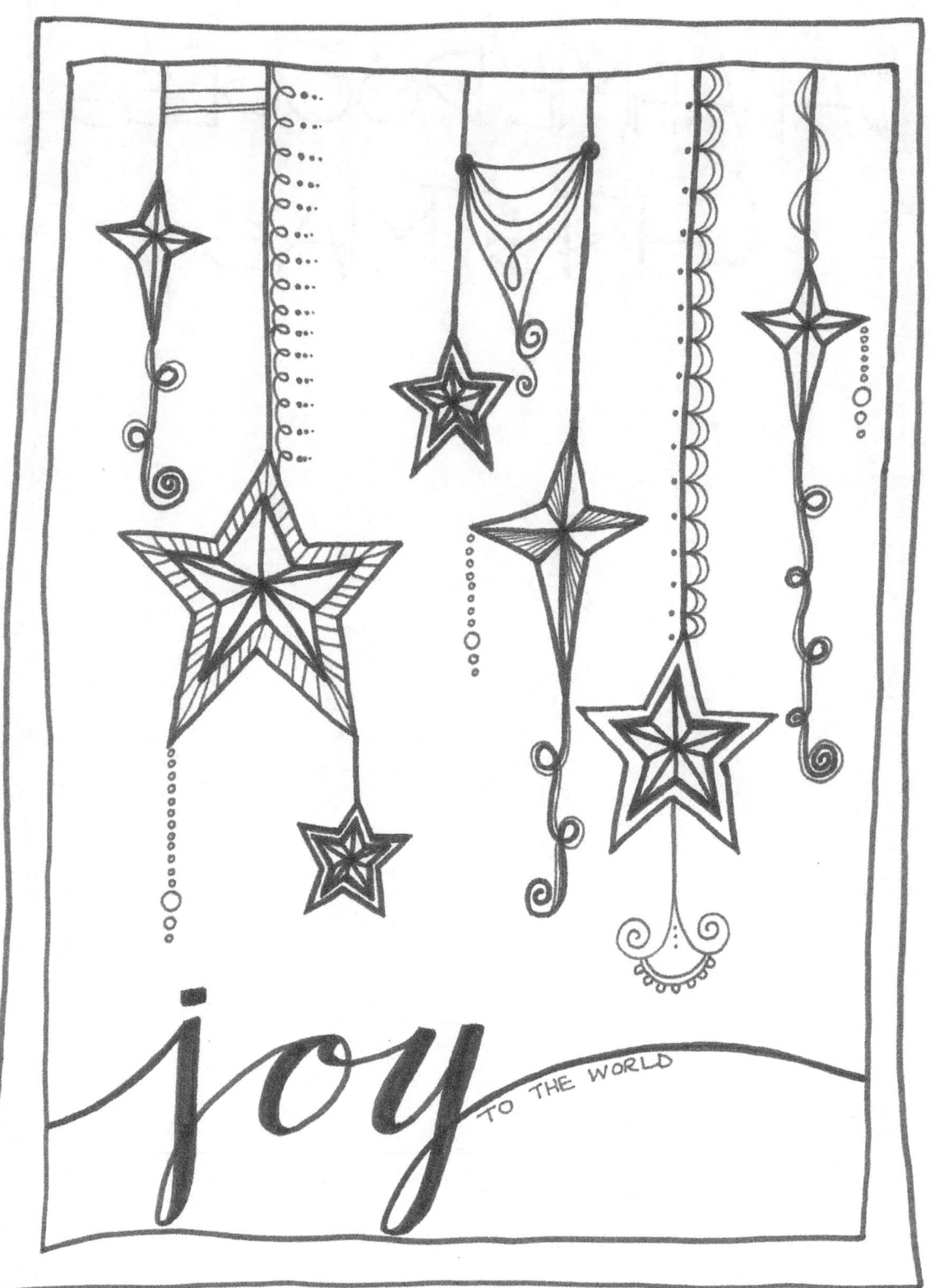

SarahMeDoodles Christmas

COLORED BY: _____

DATE: _____

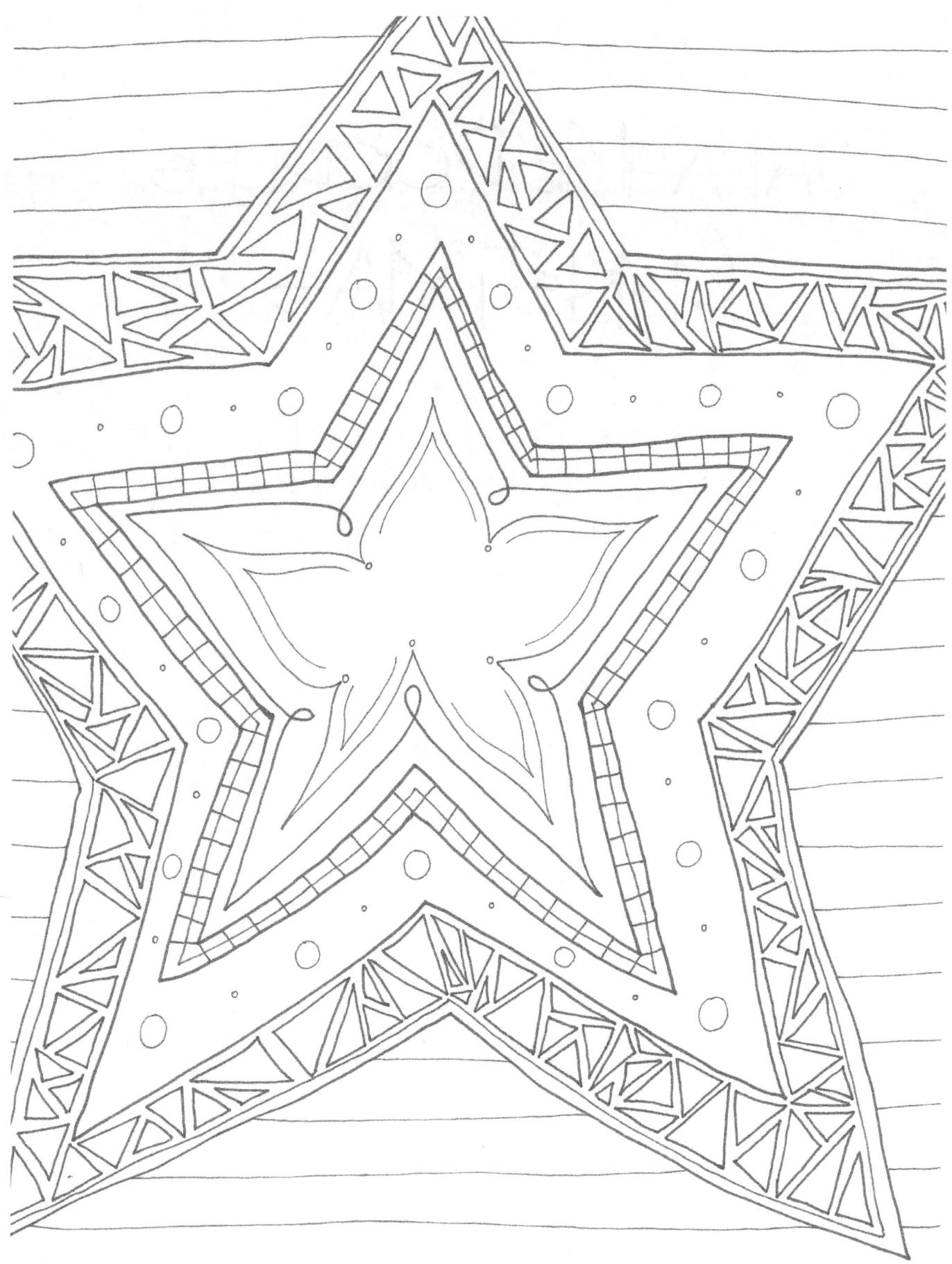

SarahMeDoodles Christmas

Colored by: _____

Date: _____

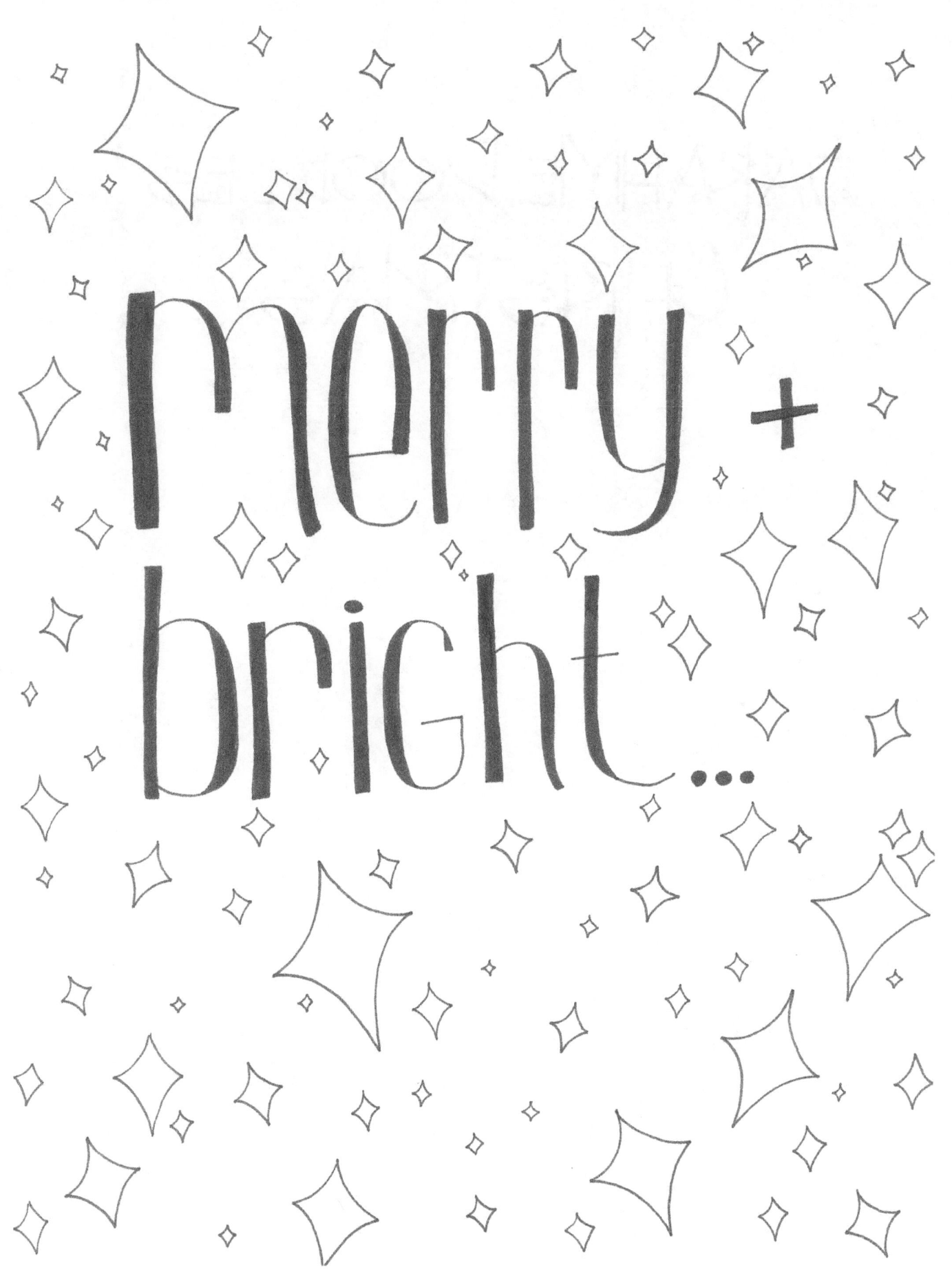

SarahMeDoodles Christmas

Colored by: _____

Date: _____

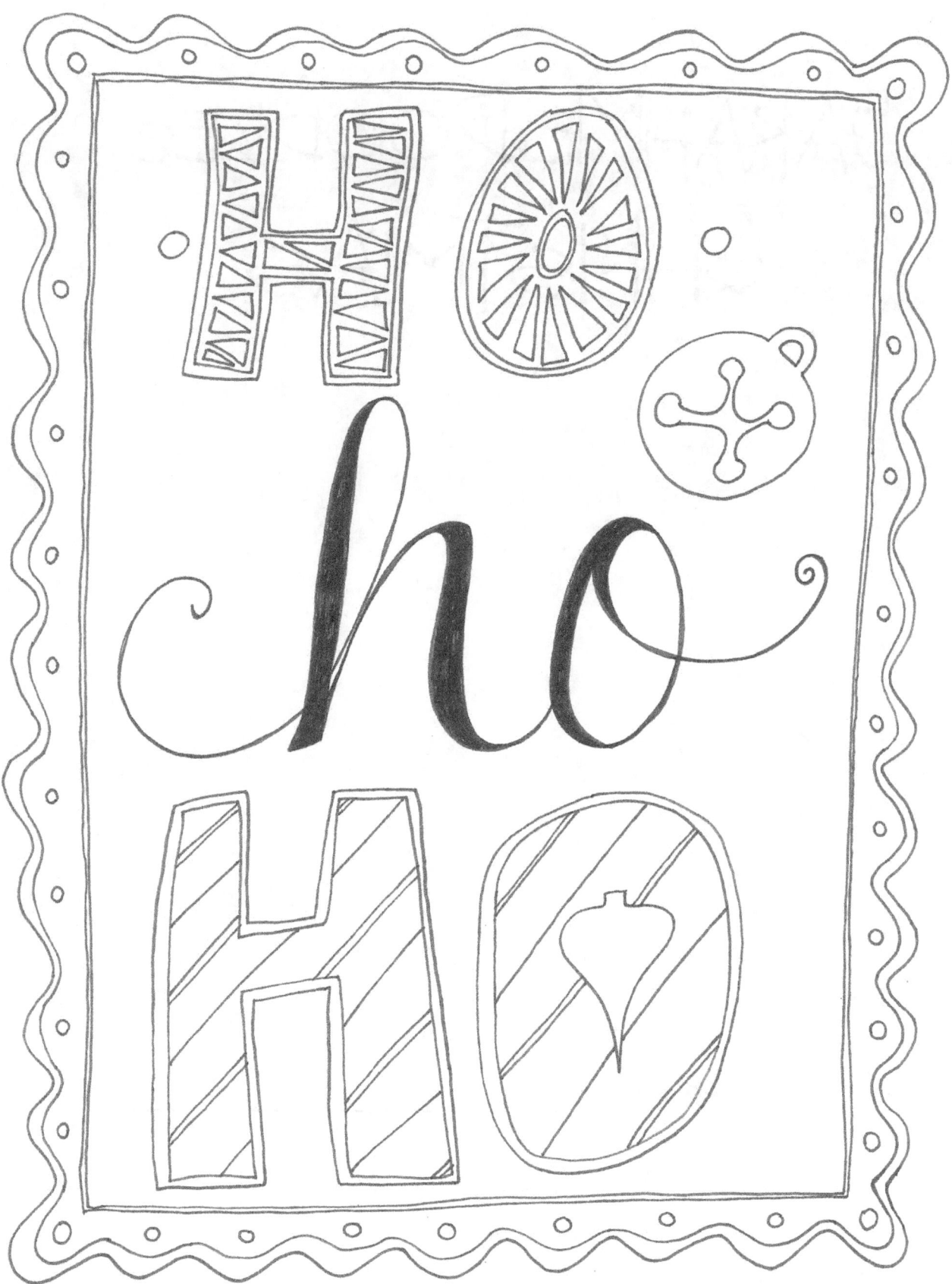

SarahMeDoodles Christmas

Colored by: _____

Date: _____

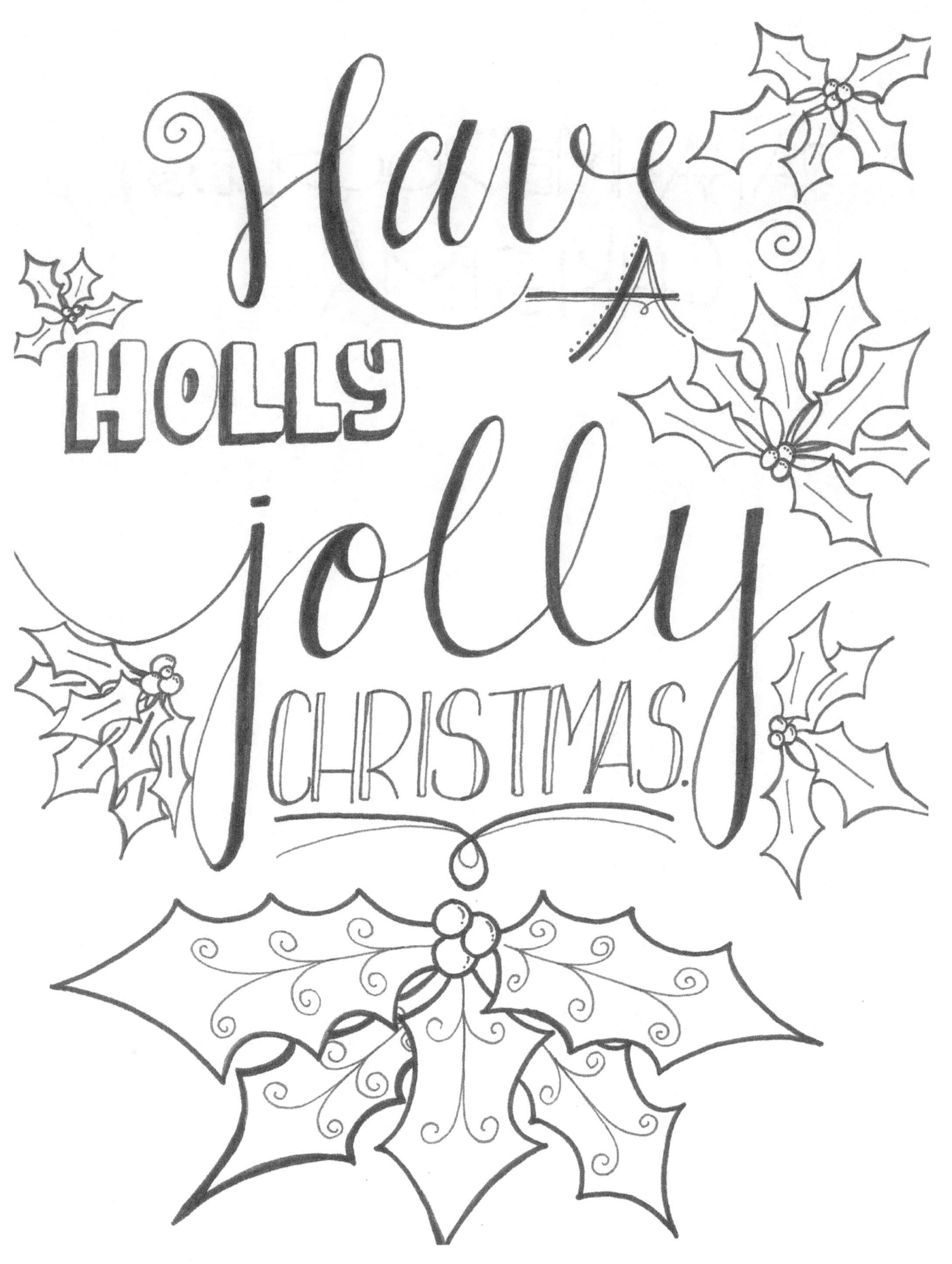

SarahMeDoodles Christmas

Colored by: _____

Date: _____

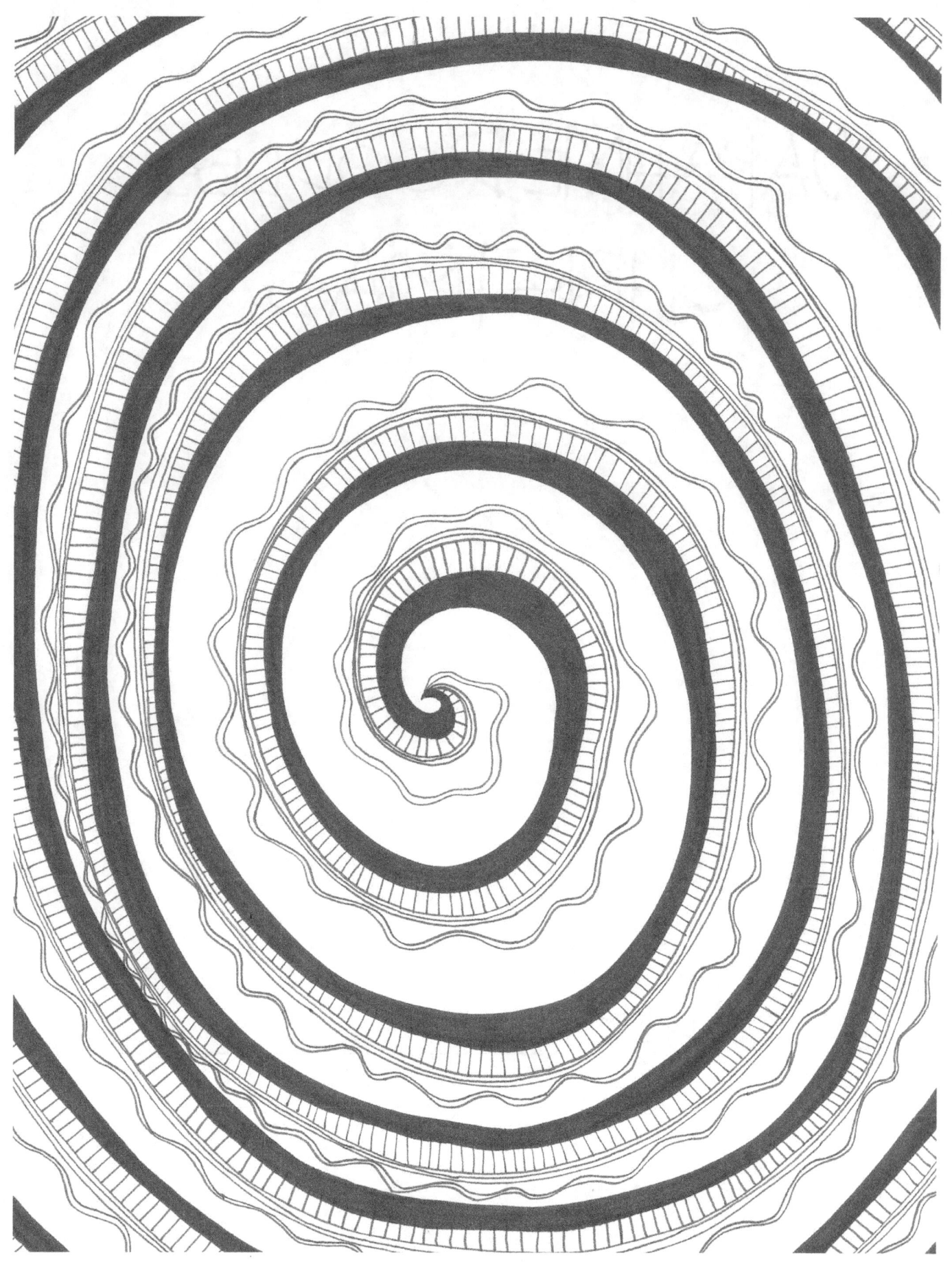

SarahMeDoodles Christmas

Colored by: _____

Date: _____

www.ingramcontent.com/pod-product-compliance
Lightning Source LLC
Chambersburg PA
CBHW080631190526
45169CB00009B/3355